On
Words

Silvie
Defraoui

T0044679

Sarah Burkhalter
Julie Enckell
Federica Martini

Scheidegger
& Spiess
SIK-ISEA

Colophon

Conception éditoriale
Sarah Burkhalter,
Julie Enckell,
Federica Martini

Lectorat
Sarah Burkhalter,
Melissa Rérat,
Jehane Zouyene

Coordination pour la maison d'édition
Chris Reding

Conception graphique
Bonbon – Valeria Bonin,
Diego Bontognali

Lithographie, impression et reliure
DZA Druckerei zu Altenburg,
Thuringe

Verlag Scheidegger & Spies
Niederdorfstrasse 5
8001 Zuric
Suiss
www.scheidegger-spiess.ch

La maison d'éditio
Scheidegger & Spiess bénéfici
d'un soutien structure
de l'Office fédéral de la cultur
pour les années 2021-2024

SIK-ISE
Antenne romand
UNIL-Chamberonne, Anthropol
1015 Lausann
Suiss
www.sik-isea.ch

ISBN 978-3-85881-873-

On Words, volume 2

Cet ouvrage a bénéfici
du généreux soutien de

FONDATION
Françoise
Champoud

ERNST GÖHNE
STIFTUN

« Un travail ne se fait jamais seul,
mais en conversation
avec le monde. »

La conversation avec Silvie Defraoui s'est tissée au gré d'une série d'entretiens téléphoniques et de rencontres au domicile de l'artiste, entre 2020 et 2022. Une correspondance dense a suivi chaque rencontre, laquelle, enregistrée, transcrite et retravaillée, a aussitôt suscité de nouvelles questions et d'autres souvenirs. Alors que nous corrigions la dernière version de ce texte, la chronologie revêtait une importance toute particulière, car l'histoire contemporaine et la biographie de l'artiste sont indissociables des œuvres de Silvie Defraoui, en raison de l'intérêt fondamental de celle-ci « à comprendre le monde dans lequel [elle vit] et à en prévoir si possible le fonctionnement ». Il s'agissait donc de raconter l'expérience dense de l'artiste, sans perdre l'immédiateté de la conversation ni les contextes dans lesquels son processus artistique a pris forme, au cours de son apprentissage artistique à Alger et à Genève, puis, à partir du milieu des années 1970, en binôme avec Chérif Defraoui (1932-1994) et dans sa pratique artistique personnelle.

Au fil de l'entretien affleure ainsi l'histoire plus large d'une scène artistique romande que Silvie Defraoui a contribué à constituer

depuis les années 1960, avec un enseignement expérimental à l'École des Beaux-Arts de Genève (École supérieure d'art visuel dès 1977), qui prit le nom d'atelier Médias mixtes (1974-1998), parallèlement à une activité d'exposition riche et continue en Suisse et à l'international.

La nécessité de considérer le moment présent à la fois comme le signe d'un futur possible et comme une trace du passé sera au cœur des *Archives du Futur* (débutées en 1975) et constituera, plus généralement, le prélude d'un travail artistique attentif au fonctionnement de la mémoire – sa capacité à enregistrer le vécu et ses aveuglements – autant qu'au potentiel spéculatif du présent. De nombreuses œuvres individuelles, des groupes et des séries vont affluer dans les *Archives du Futur*, notamment la séquence d'assemblages *Les cendres* (1975) → Ⓘ, l'installation *Cartographie des contrées à venir* (1979) → Ⓒ et *Les Instruments de divination* (1980). Plus tard, dans *Passages* (1990-2000) et *Faits et gestes* (2009/2014) → Ⓖ, l'artiste nous invitera à mesurer la distance entre notre regard et les scènes de l'histoire, en travaillant avec des photographies imprimées, trouvées, reproduites et superposées.

Le caractère fugitif et insaisissable de l'art constitue une donnée fondamentale de la démarche artistique de Silvie Defraoui, dont Daniel Kurjakovic souligne la dimension d'«essai»[1]. Au sens littéral, l'essai rend «tangibles les difficultés d'un dévoilement» qui, pour être visible et apparaître, doit nécessairement comporter une forme de dissimulation et inviter à un second regard[2]. Cette dimension provisoire se retrouve également dans l'approche de l'image, que Silvie Defraoui comprend comme transitoire par nature, «telle une lumière qui passe sur les choses et qui les met en évidence». Jamais isolée, chaque image émerge ainsi dans un réseau de relations, tant dans sa dimension matérielle (le support, les conditions de son apparition) que dans ses aspects conceptuels (la mémoire, la hantise) et temporels (la mémoire pouvant être comprise comme le présent du passé et le présage de l'avenir). Ce dispositif est décrit dans une conversation que Chérif et Silvie Defraoui avaient imaginée pour leurs *Fragments d'entretiens III* (1986), exercice de conversation à trois voix sur leur travail, dans

[1] Daniel Kurjakovic, «Silvie Defraoui», in: *Parkett Magazine*, n°72, 2004, p. 136.
[2] *Idem*.

lequel un·e interviewer fictif·ve met en relation la double nature de l'image, qui est « à la fois empreinte du passé et signe de l'avenir », et la capacité de leurs lieux de mémoire à « inverser la durée, comme la *camera obscura* inverse l'image »[3]. C'est en ce sens que l'usage de la projection chez Silvie Defraoui n'est pas une décision technique, mais un choix nécessaire pour préserver l'impermanence et le mouvement propres aux processus qui président à la vision. Ainsi, dans la vidéo *Plis et replis* (2002), comme dans les photographies qui composent *Cires* (1988-1989) → Ⓗ, l'image apparaît et disparaît dans un double mouvement d'exposition et d'occultation. Il s'agit finalement de faire avec la photographie, la vidéo ou l'installation ce que le cerveau fait avec la vision : comme dans la mémoire, les représentations ne sont pas fixes, mais fugaces, elles se superposent et se juxtaposent pour créer une impression « sans, selon l'artiste, saisir exactement l'évènement ».

[3] Silvie & Chérif Defraoui, « La Querelle des images », in: *Archives du Futur,* Zurich : Scheidegger & Spiess, 2021, p. 121.

Le caractère évanescent des processus de compréhension et de mémorisation émerge également dans l'usage que fait l'artiste du texte, où les mots – fragments de vocabulaire – montrent leur dimension visuelle, s'inscrivent dans des sculptures et éditions, ou encore deviennent un élément architectural. Dans le livre d'artiste *Les choses sont différentes de ce qu'elles ne sont pas* (2009), présenté en association avec une séquence de carreaux de ciments colorés, un double fil narratif – photographique et textuel – serpente à travers l'édition. Le récit est suggéré sans être rendu explicite, avec des phrases qui sont énoncées, mais restent elliptiques, alors que des objets et des images se transforment et traversent différents espaces et temporalités. De même qu'avec l'œuvre ouverte d'Umberto Eco (1932-2016), les interprétations de chaque texte – iconique et narratif – sont multiples et relèvent de la responsabilité du·de la lecteur·rice. Les formes de narration convoquées par les œuvres sont d'ailleurs déconstruites et réinterprétées, tandis que les titres orientent le pacte narratif avec le·la spectateur·rice. Parfois, comme dans l'installation *Tell This Story* (2004), les éléments textuels deviennent eux-mêmes des images qui interrogent

le statut de l'ornement, du cadrage et la manière dont cela influence et conditionne notre regard. Ou, pour le dire autrement en paraphrasant les mots du poète Paul Valéry (1871-1945): «Que serions-nous sans les choses qui dépassent notre entendement?»[4].

Julie Enckell et Federica Martini

[4] Paul Valéry, «Que serions-nous donc sans le secours de ce qui n'existe pas?», in: Paul Valéry, *Variété II,* Paris: Gallimard, 1930, p. 256.

Un échange
entre Silvie Defraoui,
Julie Enckell
et Federica Martini

^{JE} ^{FM} Comment as-tu su que tu voulais t'engager dans l'art?

^{SD} Enfant, ce n'était pas vraiment clair – c'était aussi clair que peut l'être un rêve. Je suis née en 1935, dans une Europe presque en guerre, à une époque où visiter des musées n'était pas habituel. De cette période, je retiens un souvenir d'enfermement, pas seulement à Saint-Gall où je suis née, mais également dans un chalet des Grisons où nous passions de longues périodes pendant que mon père était à l'armée. Il me semble que dans mon enfance, on ne parlait que de la guerre, même si cette expérience en Suisse revêtait une dimension étrange : nous pouvions apercevoir les feux de l'autre côté du lac de Constance, mais nous étions préservé·e·s des bombardements. Encore aujourd'hui, regarder des films de guerre ravive des souvenirs chez moi, c'était une menace qui planait sans que je puisse à l'époque m'en faire une image. Dans les Grisons, ma sœur aînée et moi étions par périodes dispensées de l'école ; c'était ma mère qui surveillait nos devoirs et qui, en parallèle, conduisait des camions pour aider les paysannes dont les maris étaient absents.

^{JE} ^{FM} Peux-tu nous parler de ta première rencontre avec l'art ?

À Saint-Gall, le «Cartable des musées», qui contenait plusieurs revues d'art comme *L'Œil* ou *Du*, passait de maison en maison. J'adorais en regarder les images. J'y ai découvert le travail de Paul Gauguin, que j'aimais probablement à cause des couleurs et de l'exotisme. Enfant déjà, je savais que je devais aller ailleurs, que je voulais découvrir d'autres cultures. Je l'ai dit, nous ne visitions pas beaucoup les musées à cette époque. Sur les murs de la maison, à part des portraits de famille et quelques rares peintures plutôt conventionnelles, il y avait surtout d'anciennes cartes géographiques. J'avais compris que le monde était vaste et rempli de cultures différentes. Avec ma sœur, on jouait à inventer des langues imaginaires, en déformant les mots par l'introduction de quelques sons incongrus.

J E F M Aimais-tu aller à l'école?

S D Pas trop. L'école renforçait la sensation que j'avais de l'enfermement, qui se traduisait à ce moment-là aussi dans ma relation avec les langues. L'enseignement était en allemand, mais dès que le cours se terminait on parlait le suisse allemand. J'ai un souvenir précis du moment – c'était à la sortie de l'enfance – où cette différence entre la langue que je parlais et celle

qu'on m'enseignait est devenue consciente chez moi : à la lecture du roman *Demian* de Herman Hesse. Dans la bibliothèque familiale, il y avait des récits de voyage, que je lisais. J'ai rapidement fait tout mon possible pour partir : je voulais traverser une mer, je voulais aller ailleurs. Je lisais énormément les explorateurs que je trouvais dans la bibliothèque. J'ai par la suite continué à lire les voyageurs, les récits de Marco Polo, le journal de Christophe Colomb, mais aussi les récits de Henry de Monfreid.

JE FM Peux-tu nous parler de tes études de Beaux-Arts à Alger ?

SD Cela a été ma première expérience d'ouverture sur le monde et aussi celle des grandes inégalités. Alger est une ville magnifique. J'avais dix-sept ans quand je m'y suis rendue, j'y ai fait mon premier apprentissage politique. Je me suis inscrite à l'École des Beaux-Arts, et tout de suite la différence entre les Algérien·ne·s et les Français·e·s m'a frappée. Les professeur·e·s étaient français·e·s et des étudiant·e·s blanc·he·s peignaient des modèles arabes. De manière intuitive et naïve, j'ai associé cette relation de dominé·e/dominant·e à la peinture, un médium que j'ai abandonné par la suite.

J E F M Est-ce que c'était le début d'un travail politique ?

S D Travail politique c'est beaucoup dire. Forcément, les préoccupations politiques, sociales, écologiques, l'abondance des images ou l'influence de la télévision… Tout cela laisse des traces autant dans la vie que dans la pratique. Il a toujours été important pour moi de comprendre le monde dans lequel je vis et de prévoir, si possible, son fonctionnement.

J E F M À ton retour d'Alger, tu commences un apprentissage en céramique.

S D Après mon expérience avec la peinture, je voulais me tourner vers son contraire et la poterie, avec son seul matériel – la terre glaise – me semblait tout indiquée. Pour mettre ma décision à l'épreuve, mon père m'a demandé de travailler quelques mois chez un potier en Thurgovie. Ensuite, j'ai commencé des études de céramique à l'École des Arts décoratifs à Genève. Avec le temps, j'ai appris que la céramique était liée à la géologie de chaque pays et de chaque région. J'ai compris que si, en Suisse, c'était la poterie et qu'en Chine et au Japon, c'était la porcelaine et le grès qui avaient été développés, cela tenait avant tout au territoire et à sa géologie. À l'époque, je lisais en effet les écrits

I 5

de Marco Polo et je m'amusais à trouver les différences entre céramiques japonaise et chinoise. J'ai par exemple découvert le culte japonais de l'objet unique et, à l'opposé, le goût chinois pour la reproduction. La mondialisation a aujourd'hui effacé tout cela... Assez rapidement, je me suis rendu compte que la transformation nécessaire pour arriver à l'objet en céramique – le processus – m'intéressait autant, sinon plus, que le résultat obtenu. Idéalement, des galets concassés, moulus et mélangés à des cendres de bois et de fougères peuvent être la matière première de magnifiques émaux. J'ai eu très vite du succès avec ma céramique, car ma pratique des émaux était singulière. Ces pièces ne circulaient pas dans des galeries d'art, mais dans des magasins pour l'aménagement et la décoration d'intérieur, et se trouvaient aussi dans des musées d'arts décoratifs.

^{JE FM} Est-ce que tu considérais que ce que tu faisais était de l'art ou de l'artisanat ?

^{SD} Si l'on considère que l'art est quelque chose que l'on fait selon « les règles de l'art », alors la réponse est non. Je ne suivais pas la tradition et j'espérais que l'on puisse voir dans mes céramiques la réunion sous forme solide de tous ces matériaux que j'avais empruntés à la nature.

JE FM Cela veut dire que tu te souciais de ce qu'on comprenait de ton travail.

SD Je n'aime pas les malentendus. Oui, c'est vrai, je me souciais et je me soucie encore de la réception.

JE FM Comment as-tu poursuivi ton travail après cette première étape à Genève ?

SD Nous sommes parti·e·s pour six mois à Cambridge, où Chérif travaillait à la bibliothèque universitaire pour préparer son doctorat et, à partir de 1961, nous avons vécu en Espagne dans une *finca* située dans les collines, non loin du Montserrat. Chaque année, nous passions quelques mois en Suisse où je pouvais produire et organiser la vente de mes objets en céramique. En Espagne, nous avions construit un four à bois. Les matériaux ne manquaient pas pour poursuivre dans cette voie, mais avec le temps, j'ai senti le besoin d'une immédiateté plus grande dans la réalisation. Mon dernier travail en céramique a pour titre *Les cendres* (1975) → ①. Ce sont différents végétaux et leurs cendres, placés dans de petites boîtes en grès. C'est un travail qui donne à voir une multitude de nuances de gris et met un point final à ma pratique de la céramique. Aujourd'hui, cette œuvre évoque chez le public l'Arte Povera. Mais pour moi, cela évoque mon

quotidien. Quand on travaille dans une *finca* en Espagne, les igloos ponctuent le paysage, ce sont des abris fonctionnels, faits de pierres ramassées dans les champs. Les paysan·ne·s construisent ces petits dômes pour abriter leurs outils ou leurs récoltes. Un igloo en verre comme ceux de Mario Merz me semble être surtout un hommage à cette paysannerie sur le point de disparaître. Mes derniers travaux en terre étaient souvent associés à des photographies. L'immédiateté de la prise de vue (cette expression en dit long) m'intéressait de plus en plus.

JE FM Est-ce que le choix de travailler dans une ferme sous-entendait une envie de se retirer dans un lieu où l'on peut réexaminer les outils du travail artistique, ou était-ce lié à une sensibilité écologique?

SD On ne parlait pas encore d'écologie à l'époque, c'était surtout une volonté d'indépendance. On avait vraiment envie de construire quelque chose, probablement de nous construire nous-mêmes, et il a fallu pour cela opérer une sorte de décentrement. Dans les premiers temps, il est vrai que l'on côtoyait une paysannerie à l'ancienne, écologique par la force des choses. Les hommes travaillaient les champs avec leurs chevaux et leurs outils traditionnels.

Nous établir là m'a permis de faire le point. Après la peinture, je m'étais tournée vers son contraire, un artisanat, une technologie complexe, en quelque sorte un métier. Le résultat était certainement apprécié, mais cela ne me suffisait pas. Après un certain temps, je me suis mise à utiliser de plus en plus la photographie et le collage. J'avais une petite caméra Rolex, je développais les clichés dans un atelier amateur, sans vouloir devenir une photographe de laboratoire. La photographie m'a donné accès à l'image. Mais ce n'était qu'une étape parce que rapidement je me suis aperçue qu'une image photographique prise telle quelle n'était qu'une information, aussi belle soit-elle. Un dessin ou une peinture implique une interprétation, alors que pour capturer l'instant, il faut la photographie. Assez vite j'ai associé traces, objets trouvés et photographies afin de retenir un témoignage des instants vécus.

J E F M La réflexion sur les images de presse et de guerre est constante dans ton travail.

S D Depuis toujours les images de presse ont joué un grand rôle. En Europe et surtout en Suisse, on est souvent épargné par les évènements tragiques, car nous sommes des spectateur·rice·s à l'abri du danger. Avec *Passages*, qui s'agence par

colonnes de photos qui datent de 1990 et 2000, Chérif et moi avons tenté d'exprimer que cette actualité, qui nous arrive par les médias d'information, sort à la lumière et est engloutie aussitôt dans l'ombre. Dans ma vidéo *Plis et replis* (2002), des papiers froissés sont jetés devant nos yeux. On voit deux mains, gantées de noir, les déplier lentement. Des images de presse apparaissent. Les mains soigneusement lissent et caressent ces images jusqu'à ce qu'un souffle fort les fasse disparaître et que le prochain papier chiffonné tombe sur la table et soit déplié à son tour.

JE FM Ton deuxième lieu de vie, en Espagne, sera régulièrement au centre de tes travaux. En 1976, la série *Lieux de mémoire, ROOMS* → ① articule l'engagement avec l'espace architectural et urbain, la projection et l'image.

SD Après avoir trouvé un atelier à Genève et tout en enseignant, nous retournions tout de même le plus souvent possible en Espagne, toujours dans la même maison où je vis encore actuellement une partie de l'année. Après 1975, l'Espagne s'est transformée et modernisée à toute allure. On y avait vécu comme dans le passé, comme cent ans en arrière. Mais après la mort du dictateur, le changement a été fulgurant.

Les tracteurs avaient déjà remplacé les chevaux depuis un certain temps. Mais on s'est mis à rebaptiser les rues, les vieux bars et commerces ont fermé et les touristes ont envahi les rues. On ne parlait pas encore de « globalisation », mais le phénomène était bien en marche. Notre travail s'est toujours beaucoup plus inspiré des expériences faites que de l'histoire de l'art. Nous avons thématisé quelques-unes de ces transformations. Par exemple, sur certaines plages non loin de Barcelone, le sable était recouvert d'objets amenés par les vagues. Leur origine était lointaine et, forcément, on pensait aux grands voyageurs qui avaient échangé des verreries contre de l'or et qui avaient en quelque sorte initié la mondialisation. *La Route des Indes* → Ⓑ date de 1978. Il s'agit d'une série de boîtes à couvercle qui contiennent des objets trouvés. Des mots du journal de Christophe Colomb y sont attachés et, dans le fond, on voit une photo prise devant la télévision. En fermant le couvercle, on voit une image de mer tranquille et un navire qui passe à l'horizon. Il y a aussi *Lieux de mémoire, ROOMS* de 1976. À Barcelone, après la dictature et avec le changement de régime, les revues et les images interdites jusque-là se trouvaient chez tous·tes les marchand·e·s

de journaux. Au marché aux puces, qui se dit *Encants,* les vendeur·se·s proposaient de petites enveloppes avec des chutes de films 35 millimètres. Ces fragments aussi venaient de l'autre côté de l'océan et on voyait surtout de très belles actrices en gros plan, le rêve de tout spectateur. À l'époque, ce type d'image était interdit et circulait seulement sous le manteau. Nous avons projeté ces images sur les murs et le mobilier d'une maison espagnole, en mettant ainsi en scène aussi bien l'architecture que les rêves secrets des habitant·e·s.

JE FM Comment le travail à deux s'est-il installé dans votre pratique?

SD Au début des années 1970, nous sentions le besoin de passer de nouveau plus de temps en Suisse. L'isolement nous avait permis de faire le point, de prendre du recul, mais l'échange et la confrontation nous manquaient. À Barcelone, nous avions des ami·e·s artistes très engagé·e·s politiquement – le franquisme était encore bien présent –, mais il nous fallait changer d'air. C'est à ce moment-là qu'on a proposé à Chérif de remplacer un professeur de peinture à l'école d'art de Genève, qui partait en année sabbatique. Par la suite, il y eut des pétitions d'étudiant·e·s demandant de continuer cet enseignement. De fil en

aiguille, nous avons été engagé·e·s tous les deux. Rien ne nous destinait à l'enseignement, sinon la remarque d'un responsable de la culture genevoise qui regrettait le peu d'artistes à Genève. Nous pensions pouvoir changer cela. Nous avions deux ateliers, beaucoup d'étudiant·e·s et, avec le temps, notre enseignement a pris la forme de la section Médias mixtes. Nous savions par expérience que les jeunes artistes avaient besoin d'un climat quelque peu favorable pour exister. Nous pensions pouvoir agir dans ce sens.

JE FM Comment définirais-tu ce climat favorable que vous essayiez de créer?

SD Nous n'avions jamais enseigné, mais comme artistes nous pensions qu'il était important de prêter une grande attention aux aspirations et désirs de chaque étudiant·e en particulier et, d'autre part, de créer des groupes de discussion sur des sujets très divers.

JE FM À Genève, vous avez initié une pédagogie artistique expérimentale. Comment êtes-vous parvenu·e·s à la notion de «médias mixtes» à une époque où le système de l'art, les départements de musée, tout fonctionnait autour du médium, du style?

SD Au début des années 1970, les écoles d'art en Suisse alémanique se référaient au

Bauhaus, tandis qu'à Genève, l'école suivait le modèle des académies d'art françaises. Pour nous, il était surtout important que chaque étudiant·e puisse trouver les moyens techniques adéquats pour exprimer ses idées. Le désir et les moyens de donner forme à ce désir vont de pair. Si le désir de donner forme à une idée est important, le choix des moyens doit être multiple. Dans ce sens, nous avons très tôt utilisé la vidéo à l'école et, en quelque sorte, nous apprenions cette technique en même temps que nos étudiant·e·s. Mais il ne suffit pas d'une bonne formation si, en dehors de l'institution, il n'y a pas une société qui s'intéresse à ses artistes. Or à cette époque, Genève était une ville de province avec une bourgeoisie qui avait Paris comme modèle et était incapable d'apprécier des idées nouvelles. Après leurs études, les jeunes artistes se trouvaient dans une ville avec un seul musée d'art ancien et un public tourné vers Paris. Il ne faut pas oublier que le Musée d'art moderne et contemporain (MAMCO) n'a ouvert ses portes que quinze ans plus tard, en 1994. Il y avait bien le groupe Ecart avec un showroom et une librairie. C'était un lieu intéressant et vivant, mais certain·e·s ne s'intéressaient que très peu au Fluxus genevois.

JE FM En parallèle, le Centre d'art contemporain d'Adelina von Fürstenberg contribuait à changer la perspective de la scène artistique genevoise.

S D Par chance, Adelina a envahi avec force et génie le sous-sol de la Salle Patiño. Genève lui doit beaucoup. À cette époque, le public venait de toute la Suisse à Genève pour voir les expositions et pour profiter de nouer des contacts avec la jeune génération d'artistes américain·e·s et européen·ne·s qu'elle présentait. Aussi, pour nos étudiant·e·s, c'était une chance de pouvoir participer de près à cette aventure. Parallèlement, nous avons introduit les jurys ouverts au public dans nos ateliers. Artistes et critiques étaient invité·e·s pour parler des travaux : finalement ils·elles s'exposaient autant que les étudiant·e·s. Cela a créé un lien avec l'université, car les étudiant·e·s en histoire de l'art faisaient souvent partie du public. Plus tard, lors d'un changement de direction, on nous a reproché de faire une « école dans l'école » et, encore plus tard, j'ai donné mes cours sur un escalier par manque de salles. Les étudiant·e·s s'en souviennent et ils·elles ont même soutenu cette solution ! En 1970 ou 1971, deux jeunes architectes avaient ouvert la Galerie Gaëtan à Carouge. Avec eux,

nous avons participé à la première foire de Bâle. C'est grâce à eux qu'on a pu voir à Genève Urs Lüthi ou General Idea, mais les Genevois·e·s n'y prêtaient pas attention et, après quelques années, la galerie a dû fermer. C'est alors que nous avons fondé les Messageries Associées avec Patricia Plattner et Philippe Deléglise, qui terminaient les Beaux-Arts, et avec le photographe Georg Rehsteiner. Avec elle et eux et des étudiant·e·s intéressé·e·s par le projet, nous avons produit des travaux collectifs. L'anthologie *Copier/Recopier* (1977), qui a été exposée à la Galerie Gaëtan et, par la suite, à la Hochschule de Cassel et au Western Front au Canada, a remporté un prix à la Biennale de São Paulo. Un autre projet pour la galerie, *Un Espace parlé* (1977-1979), invitait le public à contacter la galerie par téléphone et on entendait alors une contribution sonore faite spécialement par des artistes venant des quatre coins du monde. Parallèlement, dans la vitrine, nous présentions des travaux d'artistes de Genève. Cela a donné lieu à une publication et une affiche. On n'était pas les premier·ère·s à utiliser le téléphone à des fins artistiques. László Moholy-Nagy avait fait cela il y a longtemps, mais on voulait accentuer le côté

local/international de Genève. Plus tard, le Kunstmuseum Bern nous a invité·e·s à créer avec nos étudiant·e·s une autre intervention, également par téléphone. C'était en 1983 et nous avons appelé ce travail d'atelier *Akustische Bilder*. Celui qui appelait le musée entendait la description d'un tableau imaginaire. Par la suite, plusieurs groupes sortant de la filière Médias mixtes ont ouvert des espaces d'art et monté des expositions. Ils·elles ont aussi souvent fait des échanges à travers la Suisse car notre atelier attirait pas mal d'étudiant·e·s venant d'ailleurs. Actuellement, il ne reste de cette époque que Andata Ritorno, toujours dirigé par un de ses fondateurs, et Forde, qui change régulièrement de responsable.

JE FM **Peux-tu décrire ce que cet engagement dans l'enseignement a eu comme conséquences sur votre pratique d'artistes?**

SD 1975 a été une année de grands changements. Passer beaucoup de temps avec des étudiant·e·s et moins dans notre propre atelier a été un bouleversement. D'autre part, Chérif et moi discutions de notre travail depuis longtemps ensemble et c'est à ce moment que de le signer à deux est devenu une évidence. C'était très inhabituel à l'époque, c'est devenu une banalité

aujourd'hui. Nous avons décidé que nos travaux ne porteraient plus qu'une seule signature et qu'ils feraient partie d'un ensemble que nous appellerions *Archives du Futur*. Ce titre est en soi une contradiction, un oxymore, mais il signifie que chacun·e connaît des faits du passé, vit et observe le présent et peut donc imaginer et prévoir certains développements futurs. Cela sous-entend aussi que l'actualité et le futur font partie de nos préoccupations.

ᴶᴱ ᶠᴹ Les *Archives du Futur* structurent votre production artistique commune et est également une réflexion sur le temps et la durée.

ˢ ᴰ Il y a une sorte d'ironie dans le décalage temporel impliqué par les *Archives du Futur* et notre choix d'imaginer que ce travail, qui n'était pas d'abord pensé pour le marché, serait forcément compris plus tard. Cette vision d'un temps à venir a également activé notre intérêt pour la divination et surtout pour les techniques et les outils divinatoires qui avaient été utilisés par d'anciennes sociétés, presque toujours en observant la nature : le vol des oiseaux, les jets de sable, les osselets ou les étoiles. Il y a eu plusieurs travaux sous le titre *Les Instruments de divination* (1980). En 1979, nous avons montré au musée de Porto une

installation vidéo avec le titre *Cartographie des contrées à venir* → ⓒ. On voyait une table avec une nappe blanche et une boule de cristal. Près de la table, une chaise vide et, projetées sur la nappe blanche, deux mains qui posent des cartes, les ramassent et les posent à nouveau dans une constellation différente. Ce ne sont pas des cartes de jeu, mais des images de la culture mondiale. La Victoire de Samothrace rencontre une statuette africaine ou bien une maison de Le Corbusier touche de près un loup de Sibérie. La boule de cristal dans ce travail devient un objectif à travers lequel passent et se rencontrent les images du monde.

JE FM S'agissait-il d'aboutir ensemble à une forme, un langage ou était-ce simplement un dialogue entre vous deux?

SD Un travail ne se fait jamais seul, mais en conversation avec le monde. Quand on travaille à deux, au lieu de prendre les décisions tout·e seul·e, on en parle. Les projets, les essais sont souvent faits individuellement, mais finalement les deux assument le résultat. Je connais bien des artistes qui signaient seul leur travail quoique d'autres, souvent les épouses, y avaient activement participé. Mais comme il ne peut pas y avoir de génie à deux têtes, cela mettait les croyances en

question et en plus, ce n'était pas bon pour le marché de l'art. Heureusement, cela est très différent aujourd'hui. Plus tard, cet échange avec Chérif a aussi été l'objet d'une série de « fragments d'entretiens », la plupart publiés dans des catalogues, où nous avons mis en scène un dialogue entre nous et un·e interlocuteur·rice fictif·ve. Ces textes ne sont pas des explications, mais jettent une autre lumière sur le travail et amènent d'autres images.

JE FM Toi et Chérif avez également exposé à la Galerie Gaëtan.

SD Quand ça a été notre tour d'aménager cette vitrine, nous avons construit pour l'occasion *Les cours du temps* (1978) → Ⓐ, un assemblage d'objets, de textes et d'images qui se trouvent maintenant au Musée cantonal des Beaux-Arts de Lausanne. On y voit une montre qui fait défiler le temps à toute vitesse et un tableau de change qui indique, au lieu de la valeur d'une monnaie, un objet et une date marquante de l'histoire mondiale. Depuis la nuit des temps, on troque et on échange. Au lieu de changer des dollars contre des euros ou encore des matières premières contre de l'argent, ce tableau de change oppose des dates et des évènements à des objets simples. L'objet nommé se trouve sur une étagère ainsi

qu'une étiquette qui, en quelques mots, relate l'évènement. La première date est le IIIᵉ siècle après J.-C., elle est représentée par une tasse en porcelaine. La note à côté de l'objet dit : « Contrôle par la Chine de la route de la soie, principale voie commerciale vers l'Occident ». La dernière date est 1900, l'objet est un miroir et il s'agit de l'ouverture de l'Exposition universelle à Paris. Derrière chaque objet, on voit une image de mer, la mer des voyageur·se·s.

ᴶ ᴱ ᶠ ᴹ Dans votre dernière œuvre commune, *Le Radeau* (1994) → Ⓓ, deux chaises modulaires et une table se font face sur un radeau, suggérant une conversation potentielle ou un dialogue qui vient de se terminer. S'agit-il de créer une scène capable de provoquer des évènements ? Ou s'agit-il de créer un espace pour actualiser la mémoire ?

ˢ ᴰ Ni l'un ni l'autre. En regardant attentivement ce radeau, on voit bien qu'il est fait de quatre pièces qui tiennent ensemble uniquement par une table et deux chaises construites schématiquement dans le même bois de teck. Cela évoque une rencontre, une conversation. La pièce a été faite à l'occasion d'une exposition de sculptures dans un parc à La Courneuve, près de Paris, une banlieue peu hospitalière.

En visitant l'endroit, nous avons remarqué que l'unique surface dégagée était un étang assez vaste. Nous avons décrit à l'époque la pièce ainsi:

> « Sur un étang bordé de roseaux
> flotte un radeau divisé en quatre
> parties maintenues par deux
> chaises et une table. Ce sont des
> formes géométriques ouvertes.
> Elles construisent le radeau et
> en même temps leurs structures
> recadrent le paysage. Dans ce mou-
> vement tournant continu, le texte
> qui est inscrit à la ligne de flot-
> taison et coupé horizontalement
> par le plan d'eau devient visible:
> ‹Conversations sur un radeau›. »

J'espère toujours qu'en regardant atten-tivement une pièce et en comprenant les gestes qui ont été faits, celui·celle qui regarde puisse en comprendre le sens. Ce radeau est une petite unité, un territoire qui flotte sur une surface, cela pourrait être un continent, une nation, un quartier et c'est l'échange d'idées et l'écoute qui font que l'ensemble ne se disloque pas. Dès 1994, la vidéo et aussi les interventions perma-nentes en architecture ont pris plus d'im-portance dans mon travail. En plaçant des objets ou des signes dans une architecture,

on est amené forcément à tenir compte d'une multitude de mémoires différentes. Chérif s'était beaucoup intéressé aux écrits de Frances Yates sur l'art de la mémoire et à ce que dans l'Antiquité on appelait les « lieux de mémoire ». À l'origine, avant l'écriture, c'était une technique de mémorisation. On choisissait un lieu précis et on y associait une phrase ou une pensée dont on voulait se souvenir. En repassant plus tard dans ce lieu, le souvenir devenait présent. Cela n'a rien en commun avec l'utilisation actuelle de ce terme à des fins touristiques. Par exemple, dans la vidéo *Résonance et courants d'air* (2009), la caméra traverse une maison qui a été habitée par plusieurs générations. Les pièces et passages sont visités lentement et sur le seuil de chaque chambre, la vue devient trouble et une histoire est racontée. Dans toutes les maisons, il y a des contes et des fables qui semblent les habiter. Lors d'une intervention dans un bâtiment, je tâche de faire surgir ce qui me semble implicite et lié à son histoire ou à son utilisation actuelle. Ainsi dans le Lichthof en plein centre de la Paradeplatz à Zurich, j'ai pu placer une fontaine en verre (*La Fontaine des désirs II*, 2000). En s'approchant, on voit au fond de l'eau défiler des phrases. En quatre langues, elles

énoncent des désirs que l'on ne peut pas satisfaire avec de l'argent. Par exemple : « Arrêter le temps / Être invisible / Faire reculer l'horizon ». Spontanément, les passant·e·s y jettent quelques monnaies.

JE FM Tu parles d'évoquer l'histoire implicite de l'architecture par rapport au présent. Et quant à l'histoire en train de se faire ?

SD Vous avez posé la question de l'écologie au début de notre conversation. Je sais bien que cela remonte à Charles Darwin, mais on en parlait à l'époque en d'autres termes. Pour moi, le côté éphémère, la fragilité des choses sont toujours présents. Dans *Indices de variations* (2001-2002) → Ⓔ, j'ai utilisé des images de mes voyages que j'ai agrandies en introduisant par la projection des plis qui provoquent des ruptures et des tremblements, parfois imperceptibles, parfois dramatiques. Il s'agit d'arrêter le temps, de fixer cet instant où tout va disparaître, simplement parce que l'on se détourne ou parce que le monde peut s'écrouler. Dans *Faits et gestes* (2009/2014) → Ⓖ, c'est plus explicite. Des photos de presse représentant des catastrophes naturelles sont agrandies énormément. De près, on ne voit que des pixels, l'image devient visible seulement

en s'éloignant. À cette image terrible mais lointaine, j'ai superposé des fleurs d'iris, toujours à l'envers, tête en bas. Ces fleurs sont aussi très agrandies et on comprend la complexité défensive de leur construction.

JE FM Dans quelle mesure la notion de projection a-t-elle contribué à cette recherche ?

SD La projection se construit par superposition et par transparence. Lors d'une projection, une image se pose sur un support, cela peut être un morceau de réalité, mais cela peut aussi être une autre image. Il suffit de voir comment notre cerveau fonctionne et comment nos pensées se forment. Il y a très souvent des images et des impressions qui se superposent à nos pensées et même en se concentrant sur un sujet, d'autres images et d'autres perceptions surgissent. La photographie présente une vérité forcément limitée. En utilisant des projections, ce sont deux images qui entrent en conversation, c'est un langage qui peut se déchiffrer, un échange a lieu.

JE FM Et à côté de cela, il y a une présence constante de la lumière dans ton travail.

SD C'est probablement à cause de la présence de l'ombre que vous relevez cela. Une projection implique toujours ombre et lumière. Il y a aussi un côté furtif dans la lumière qui passe et dans l'ombre qui

arrive. Cette mobilité peut se retrouver également dans une image qui change ou disparaît, mais il y a alors un fond que nous pouvons toujours voir, une transparence, à la différence du collage, qui persiste et reste. C'est pour cela que la projection a été toujours extrêmement importante dans le travail. C'est une lumière qui passe sur les choses, qui les met en évidence. Elles peuvent disparaître aussi, c'est vrai, oui. Cela renvoie au fait que notre travail n'a rien de taillé dans le marbre.

J E F M La projection et les superpositions induites par une installation correspondent à une forme de narration.

S D J'aime beaucoup les contes et les récits, bien sûr. Il ne s'agit pas forcément toujours d'histoires, mais parfois juste de bribes de rencontres ou des anecdotes qui ont une valeur de récit. En 1985, nous installions le travail *Bifurcation* → Ⓚ sous un grand cèdre du Liban dans le Parc Lullin, près de Genève. Pour arriver à notre intervention, on déviait un chemin en goudron, et ce chemin se transformait et prenait la forme d'un lézard noir. À la fin de cette bifurcation, on avait placé une sculpture en marbre blanc en forme de lune qui portait l'inscription: «Mais lorsque vint la 295e nuit, elle dit:». C'est une phrase

tirée des *Mille et une nuits*, là où est décrit l'oiseau Roc qui jette avec ses ailes une ombre immense sur la scène, pareille à celle que jette le cèdre dans ce grand parc près du lac.

^{JE FM} Plus tard, dans ton travail *Tell This Story* (2004), un regard méta est posé sur le récit et sur les formes de la mise en narration des histoires. Le texte y apparaît dans toute sa dimension visuelle.

^{SD} *Tell This Story* est une projection vidéo verticale, en cercle de 180 centimètres de diamètre. L'image tombe sur du papier froissé, ce qui la tient en mouvement constant. Dans ce mouvement circulaire, on peut voir des mots qui se suivent dans des cercles continus. Ce ne sont que des débuts de narration en trois langues qui se succèdent, les récits seront finalement inventés par le·la spectateur·rice. En projetant des mots ou des phrases sur des surfaces animées ou sur des reliefs, les lettres se déforment ou se partagent, rendant plus difficile l'accès au sens, mais dévoilant en même temps la beauté de ces signes et la richesse des formes. Nous avons souvent opté pour une coupe horizontale entre lumière et ombre. Les lettres deviennent de nouveau des ornements. Le mot, dont seule la partie supérieure est peinte sur

la toile, est comme un chapiteau dont les colonnes seraient tombées. De cette façon, l'écriture devient image et le sens prend un chemin différent. En bas de ces toiles, on trouve toujours le texte en clair sur une étiquette. C'est un peu la même démarche que nous avons suivie dans *Cires* (1988-1989) → Ⓗ. Ce sont des photographies noir et blanc de fruits et de bourgeons agrandis à deux mètres sur deux mètres. Un cadre en bois de palissandre les entoure. Ces images aussi sont cachées en grande partie par de la cire jaune. Du fruit, on ne voit que la partie supérieure, mais la cire semi-transparente laisse deviner ce qui est caché. Ce qui se dérobe attire en même temps.

ᴶᴱ ᶠᴹ La figure de Shérazade, qui alimente et met à jour quotidiennement son récit, un fragment narratif après l'autre, reviendra également dans ton édition *Les choses sont différentes de ce qu'elles ne sont pas* (2009), publiée par le Centre culturel suisse à Paris. Qu'est-ce qui t'attire, encore aujourd'hui, dans sa figure et sa méthode ?

ˢ ᴰ Ce n'est pas Shérazade qui m'intéresse, ni vraiment sa ruse, mais le foisonnement d'images et de petits évènements qui accompagnent les sujets principaux que tout le monde connaît. Contrairement aux contes européens, ces récits sont faits

de multiples couches successives d'une très grande richesse et complexité.

JE FM Il s'agit de cacher et de donner à voir, mais surtout de veiller aux formes de conditionnement du regard.

SD Oui. Ce n'est pas évident de trouver la liberté dans la façon d'être ou de regarder, mais on peut essayer. Je suis consciente que nous sommes à chaque instant conditionné·e·s et influencé·e·s, mais les modalités de cette influence peuvent être décryptées. Nous sommes entouré·e·s de formats imposés et on s'y habitue, mais nous pouvons être conscient·e·s de la présence de ce conditionnement. C'est un peu comme si du portillon d'Albrecht Dürer on n'avait gardé que le quadrillage rassurant et non pas le sujet que cela permettait de représenter.

JE FM La question du conditionnement du regard implique la notion du cadre. Dans les *Fragments d'entretiens III,* publié dans le catalogue *Autour de Barcelone* (1986), un·e interviewer fictif·ve dit :

« C'est le cadre qui donne du monde
une image rassurante par sa fixité.
[...] Pour que les images soient,
il faut qu'elles se mesurent
à ces lignes de démarcation.
Si cette transgression n'a pas lieu,

la représentation, peinture
et sculpture, se limite
à un catalogue de fac-similés. »[5]

Dans ces interviews fictifs, l'inter-
locuteur·rice pose des questions ou fait
des remarques que, sous cette forme ou
une autre, nous avons entendues autour de
nous. Il est certain qu'un travail artistique,
que ce soit une image, une installation ou
un film, est le résultat de choix successifs.
Ce sont ces multiples décisions et ces choix
qui délimitent l'œuvre et donc tiennent lieu
de cadre. Un cadre n'est pas forcément une
baguette qui entoure un dessin, c'est aussi
l'écran, la scène et le lieu où une action se
déroule. Dans *Dans le cadre des histoires*
(1996-1999) → Ⓕ, on voit des cadres en bois
construits et agencés selon des motifs orne-
mentaux connus, l'image qui se trouve au
centre est découpée et fragmentée par ces
mêmes lignes de force. Exactement comme
nos actions et décisions qui se heurtent
souvent à des règles qui existent dans la
société dans laquelle nous vivons. Nous
vivons dans un temps incertain et d'anciens
démons surgissent de l'ombre et obscur-
cissent quelque peu l'horizon.

[5] Silvie & Chérif Defraoui, «La Querelle des
images», in: *Archives du futur,* Zurich: Scheidegger &
Spiess, 2021, p. 123.

^{J E} ^{F M} Pendant que nous réalisions l'inter-
view, tu travaillais en parallèle à la fina-
lisation des archives numériques de ton
travail. Là aussi, il s'agit de superposer et
juxtaposer des images et des mémoires,
comme dans ta pratique. Qu'est-ce que
cette expérience amène à ton travail, à ton
processus?
^{S D} C'est pour moi une récapitulation
nécessaire.

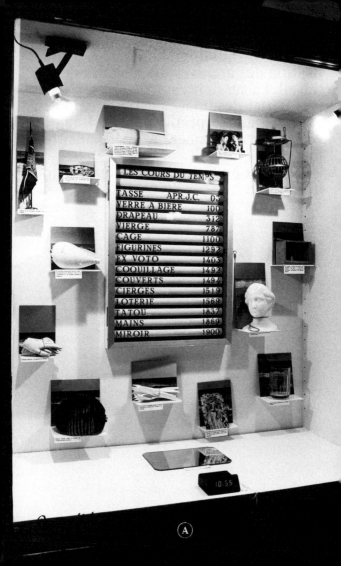

LES COURS DU TEMPS

	APR.J.C.	
TASSE		03
VERRE A BIERE		100
DRAPEAU		312
VIERGE		787
CAGE		1100
FIGURINES		1292
EX VOTO		1403
COQUILLAGE		1492
COUVERTS		1494
CIERGES		1519
LOTERIE		1569
TATOU		1837
MAINS		1869
MIROIR		1900

10.55

(A)

Œuvres

Les cours du temps, 1978
14 objets sur rayonnages, 14 photographies
noir et blanc, 1 montre digitale,
1 tableau de change, dimensions variables

La Route des Indes,
ballon, 1978
Boîte en carton à couvercle,
photographies noir et blanc et couleur,
objets, textes, 64 × 42 × 12 cm

Cartographie des contrées
à venir, 1979
Projection vidéo couleur verticale,
table, nappe blanche, chaise,
boule de cristal, dimensions variables

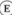

Le Radeau, 1994
4 parties en bois de teck, 1 radeau, 1 table,
2 chaises, texte, 140 × 300 × 150 cm

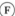

Indices de variations,
Viaje de Sucre à Potosi,
2001-2002
Ilfochrome, *silver dye-bleach process*,
verre acrylic, cadre en métal, 167 × 129 cm

Dans le cadre des histoires…
du Winterpalast, 1996
4 parties, photographie noir et blanc,
Ilfochrome, cadre en bois, 180 × 130 cm

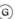

Faits et gestes, barrage
des trois Gorges, 2014
Fine Art Ultrachrome
sur Hahnemühle 305 g/m², 280 × 148 cm

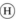

Cires, papaye, 1988
Photographie noir et blanc, cire d'abeille
sur verre acrylique, cadre en palissandre,
218 × 218 × 9 cm

Table de matières, les
cendres (détail), 1975
50 assemblages, branches carbonisées,
récipients en terre, cendres,
carton 30 × 21 × 5 cm, dimensions variables

Lieux de mémoire VI,
ROOMS, Orillas'Polvo, 1976
Fine Art Print sur papier vinyl baryté
d'après négatif original, 210 × 130 cm

Bifurcation, 1985
Marbre gravé, goudron noir,
22 × 60 × 50 cm, dimensions variables

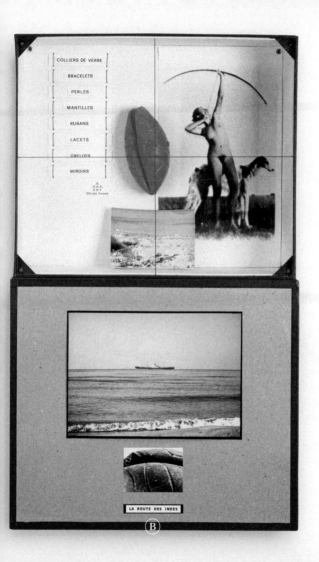

COLLIERS DE VERRE

BRACELETS

PERLES

MANTILLES

RUBANS

LACETS

GRELOTS

MIROIRS

LA ROUTE DES INDES

Ⓑ

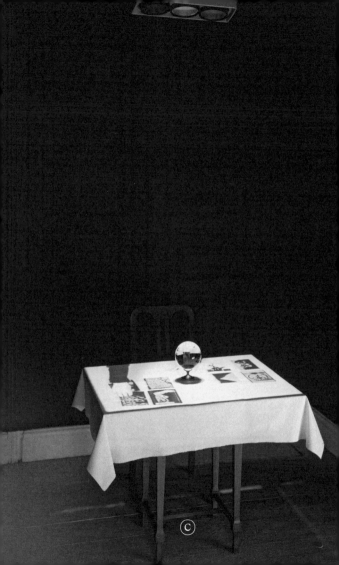

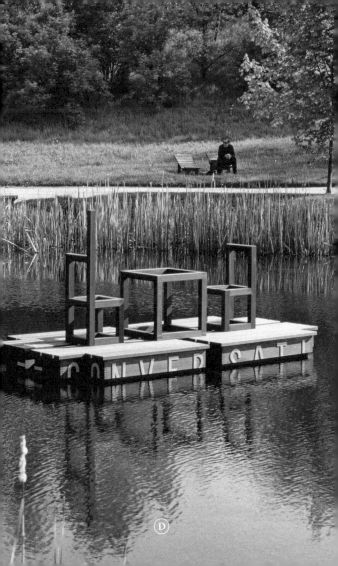

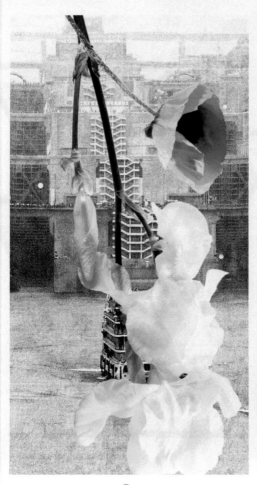

G

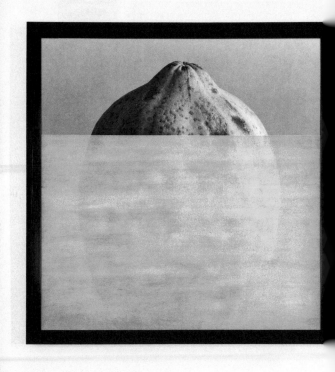

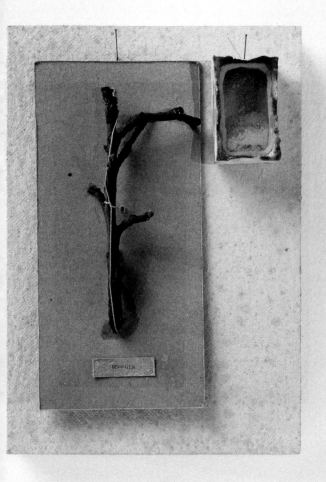

POMMIER

Ⅰ

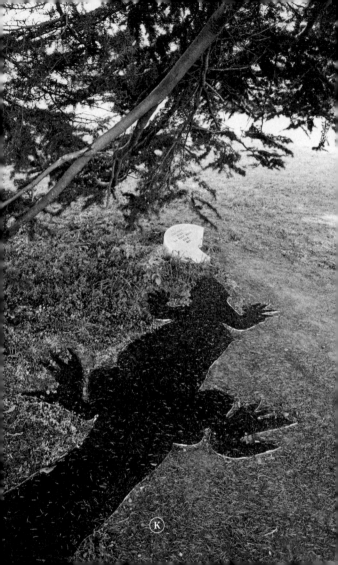

Les cours du temps, 1978
14 objects on wooden consoles,
14 photographs, black-and-white,
digital alarm clock, stock exchange
dashboard, dimensions variable

La Route des Indes, ballon, 1978
Cardboard box with lid,
photographs color and black-and-white,
objects, texts, 64 × 42 × 12 cm

Cartographie des contrées à venir, 1979
Vertical color video projection,
table, white tablecloth, chair,
crystal ball, dimensions variable

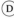

Le Radeau, 1994
4 parts in teak wood, 1 raft, 1 table,
2 chairs, text, 140 × 300 × 150 cm

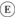

Indices de variations, Viaje de Sucre à Potosi, 2001–2002
Ilfochrome, silver dye-bleach process,
acrylic glass, metal frame, 167 × 129 cm

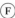

Dans le cadre des histoires… du Winterpalast, 1996
4 parts, photography, black-and-white,
Ilfochrome, wooden frame, 180 × 130 cm

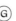

Faits et gestes, barrage des trois Gorges, 2014
Fine Art Ultrachrome
on Hahnemühle 305 g/m², 280 × 148 cm

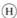

Cires, papaye, 1988
Photography, black-and-white,
beeswax on acrylic glass, rosewood frame,
218 × 218 × 9 cm

Table de matières, les cendres (detail), 1975
50 assemblages, carbonized twigs, ashes
in earthenware containers, cardboard,
30 × 21 × 5 cm, dimensions variable

Lieux de mémoire VI, ROOMS, Orillas'Polvo, 1976
Fine Art Print on baryta vinyl paper,
from the original negative, 210 × 130 cm

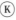

Bifurcation, 1985
Engraved marble, tar, 22 × 60 × 50 cm,
dimensions variable

Works

Stories, 1996–1999) → (F), you see wooden frames designed and grouped together into the shape of familiar ornamental motifs. The photo at their center is dissected and fragmented by these same lines of force. Exactly like our own actions and decisions, which often clash with the rules that exist in the society in which we live. We live in uncertain times, and ancient demons emerge from the shadows and obscure the horizon to some extent.

JE FM During the period over which we've conducted this interview, you've worked in parallel on finalizing the digital archives of your work. In this case, too, it is about superimposing and juxtaposing images and memories, as in your practice. What does this experience bring to your work, to your process?

SD For me, it's a necessary recapitulation.

of Interviews III), published in the exhibition catalogue *Autour de Barcelone* (1986), a fictive interviewer says:

"The frame gives an image
of the world that is reassuring
in its stability [...]. In order
for images to exist, they
must be measured against
these demarcation lines.
If this transgression doesn't
take place, representation—
painting and sculpture—is limited
to a catalogue of facsimiles."[1]

^{s d} In these fictive interviews, the interlocutor asks questions and makes comments that we've heard voiced around us in the past, in one form or another. It is true that an artistic piece of work, be it a picture, an installation or a film, is the result of successive choices. All these multiple decisions and choices are what delimit the work and therefore take the place of a frame. A frame is not necessarily a strip of beading surrounding a drawing; it is also the screen, the scene and the place where an action takes place. In *Dans le cadre des histoires* (In the Frame of

1 Silvie & Chérif Defraoui, "The Quarrel of the Images", in: *Archives du Futur,* Zurich: Scheidegger & Spiess, 2021, p. 123.

From What They Are Not (2009), published by the Centre Culturel Suisse in Paris. What is it that attracts you, even today, about her figure and her method?

[S D] It's not Scheherazade who interests me, nor even her strategy, but the abundance of images and minor events that accompany the main tales that everyone knows. Unlike European stories, these tales are made up of multiple successive layers of a very great richness and complexity.

[J E F M] It is about hiding and making visible, but above all about being alert to the forms of conditioning to which the gaze is subject.

[S D] Yes, it's not easy to find freedom in our way of being or looking, but we can try. I'm aware that we are being conditioned and influenced every moment, but the modalities of this influence can be deciphered. We are surrounded by imposed formats and we get accustomed to them, but we can be aware of the presence of this conditioning. It's a little as if we had only kept the reassuring squared grid from Albrecht Dürer's drawing machine, and not the subject it enabled the artist to represent.

[J E F M] The question of the conditioning of the gaze involves the notion of the frame. In *Fragments d'entretiens III* (Fragments

words or phrases onto textured or relief surfaces, the letters become distorted or split up, rendering access to their meaning more difficult, but at the same time uncovering the beauty of these signs and the richness of their forms. We've often opted for a horizontal division between light and shadow. The letters once again become ornaments. The bisected word, of which only the top half is painted on the canvas, is like a capital whose columns have collapsed. In this way, the writing becomes an image and the meaning goes in different direction. The full text is always given on a label below these canvases. It's similar in a way to the approach that we adopted in *Cires* (Waxes, 1988) → (H), consisting of black-and-white photographs of fruits and buds enlarged to two meters by two meters, surrounded by a rosewood frame. These images, too, are concealed to a large extent by yellow beeswax. Only the top of the fruit is visible, but the semi-transparent beeswax allows us to make out what's hidden. Something that hides simultaneously attracts.

ᴶᴱ ᶠᴹ The figure of Scheherazade, who feeds and updates her tale daily, one narrative fragment after another, also returns in your book *Les choses sont différentes de ce qu'elles ne sont pas / Things Are Different*

cedar of Lebanon in Parc Lullin, near Geneva. To reach our intervention, people followed a fork in the tarmac path, and this path then metamorphosed into the shape of a black lizard. At the end of this bifurcation lay a white marble sculpture in the shape of the moon, bearing the inscription: *"Mais lorsque vint la 295ᵉ nuit, elle dit:"* ("But when the 295th night came, she said:"). This is a phrase from the *Tales from the Thousand and One Nights*, where the Roc bird is described as casting a huge shadow with its wings over the scene, similar to the one cast by the cedar tree near the lake in the park.

ᴶᴱ ᶠᴹ In your later work *Tell This Story* (2004), narrative and forms of storytelling are viewed from a meta perspective. Here, the text appears in its visual dimension.

ˢ ᴰ *Tell This Story* is a vertical video projection in a circular format, 180 centimeters in diameter. The image falls upon a creased sheet of paper, where it revolves in constant motion. Within this rotating movement, you can see words following each other in continuous circles. They are simply the beginnings of a narrative in three languages; the stories will ultimately be invented by the viewer. By projecting

two images enter into conversation in a language that can be deciphered, and an exchange takes place.

J E F M There is also a constant presence of light in your work.

S D It's probably the presence of shadow that makes you notice that. A projection always involves shadow and light. There is also a fleeting aspect to the light that passes and the shadow that arrives. This mobility can likewise be found in an image that changes or vanishes, but a projection has a background and a transparency that we can always see–unlike a collage, which persists and remains. This is why projection has always been extremely important in my work. It's a light that passes over things and reveals them. The same things can also disappear, it's true, which brings us back to the fact that nothing about our work is set in stone.

J E F M The projection and superimpositions created by an installation correspond to a form of narration.

S D I like tales and narratives a lot, certainly. It's not necessarily always about stories, though. Sometimes it's just about snippets of encounters or anecdotes that have a narrative value. In 1985, we installed the work *Bifurcation* → Ⓚ beneath a large

dramatic. It's about stopping time, about fixing the moment at which everything is going to vanish, simply because we turn away or because the world falls apart. In *Faits et gestes* (Deeds and Gestures, 2009/2014) → ⓖ, this is more explicit. Press photos of natural disasters are blown up to an enormous size: up close, you can only see pixels, and the picture becomes visible as you move further away. On top of this terrible but distant image, I superimposed irises, always upside down. The flowers, too, are greatly enlarged and you comprehend the defensive complexity of their construction.

ᴶᴱ ᶠᴹ To what extent has the notion of projection contributed to this area of enquiry?

ˢᴰ Projection is built up out of superimposition and transparency. In a projection, an image alights on a support, which may be something concrete from real life, but which may also be another image. We only need to think about how our own brain works and how our thoughts take shape: pictures and impressions very often superimpose themselves on our thoughts, and even when we concentrate on a subject, other images and other perceptions spring up. Photography presents a necessarily limited truth. By using projections,

story is told. All houses seem to be inhabited by their own stories and tales. In an intervention in a building, I try to bring out what seems to me to be implicit and linked to the building's history or its current usage. In the Lichthof atrium on Paradeplatz in Zurich, for example, I was able to install a glass wishing well [*La Fontaine des désirs II*, 2000]. Looking down into it, you can see phrases scrolling across the bottom of the basin in four different languages, expressing wishes that money cannot fulfil. For example, "to stop time", "to be invisible", or "to push back the horizon". Spontaneously, passers-by toss a few coins into the well.

JE FM You talk about evoking a building's implicit history in relation to the present. What about the history that is in the making?

SD You raised the issue of environmental awareness earlier in our conversation. I know it goes back to Charles Darwin, but in those days we were talking about ecology in other terms. For me, the ephemeral side and the fragility of things are always present. In *Indices de variations* (Signs of Changes, 2001–2002) → Ⓔ I used pictures from my travels, which I enlarged and projected in a way that introduced folds into the image, causing ruptures and tremors, in some cases imperceptible, in others

able to understand the meaning. This raft is a small unit, a territory—it could be a continent, a nation or a neighborhood—that is floating on a surface, and it is the exchange of ideas and the listening that keeps the whole from breaking up. From 1994 onwards, video became more important in my work, as did permanent interventions in architecture. By placing objects or signs within a work of architecture, you are necessarily led to take account of a multitude of different memories. Chérif was very interested in the writings of Frances Yates on the art of memory, and in what were called "sites of memory" in antiquity. Originally, before writing, this was a memorization technique: you chose a specific place and associated it with a sentence or thought that you wanted to remember. When you went back to this site later, the memory also returned. This has nothing to do with the current use of the French term *lieu de mémoire* for tourist purposes. For example, in the video *Résonance et courants d'air* (Resonance and Drafts of Air, 2009), the camera passes through a house that has been home to several generations. It visits rooms and corridors at a leisurely pace, and on the threshold of each room, the picture becomes blurred and a

a scene capable of causing events? Or about creating a space to update the memory?

S D Neither. If you look closely at this raft, you can see that it is made of four sections, which are held together solely by the schematic forms of a table and two chairs built out of the same wood, teak. This conjures up a meeting, a conversation. The piece was made for a sculpture exhibition in a park in La Courneuve, a somewhat inhospitable suburb of Paris. When we visited the site, we noticed that the only clear, unobstructed surface was a large pond. We described the piece at the time as follows:

"A raft floats on a pond lined with reeds. The raft is divided into four parts, held together by two chairs and a table with open geometric forms. These construct the raft and at the same time their structures reframe the landscape. As the raft constantly turns, the text inscribed along the waterline and bisected by the pond's surface, becomes visible: 'Conversations sur un radeau' (Conversations on a Raft)."

I always hope that, by looking closely at a piece and by understanding the actions the artist has taken, the viewer will be

in the Musée cantonal des Beaux-Arts in Lausanne. It features a digital clock with a rapidly scrolling time display, and an exchange-rate board that lists, instead of the value of a currency, names of objects and significant dates in world history. People have been bartering and trading since the dawn of time. Instead of exchanging dollars for euros or raw materials for money, this exchange-rate board sets dates and events against simple objects. The named objects are displayed on consoles accompanied by a label carrying a short explanatory caption. The earliest date is the third century AD, represented by a porcelain teacup. The label underneath it says: *"Contrôle par la Chine de la route de la soie, principale voie commerciale vers l'Occident"* ("Control by China of the Silk Road, the main trade route to the West"). The most recent date is 1900, the object is a mirror, and it's about the opening of the Exposition Universelle in Paris. Behind each object you see a picture of the sea, the sea crossed by voyagers.

ᴶ ᴱ ᶠ ᴹ In your last joint work, *Le Radeau* (The Raft, 1994) → Ⓓ, two modular chairs and a table face each other on a raft, suggesting a potential conversation or a dialogue that has just ended. Is it about creating

A work is never created alone, but in conversation with the world. When you work as a duo, rather than making decisions alone, you talk them through. The projects and experiments are often done individually, but ultimately both take responsibility for the result. I know many artists who signed their work in their sole name even though other people, often their wives, had been actively involved. But because there can be no two-headed genius, [a joint signature] challenged beliefs, plus it wasn't good for the art market. There is no two-headed genius. Happily, things are very different today. This exchange with Chérif was subsequently also the subject of a series of "fragments of interviews", most of them published in exhibition catalogues, in which we staged a dialogue between ourselves and a fictive interlocutor. These texts are not explanations, but shed a different light on our work and bring up other images.

You and Chérif also exhibited at the Galerie Gaëtan.

When it was our turn to create a display for the gallery window, we built *Les cours du temps* (The Passages of Time, 1978) → Ⓐ, an assemblage of objects, texts and images, which is today housed

vision of a time to come also sparked our interest in divination, and in particular in the divinatory methods and tools that were used by ancient societies, almost always by looking at nature—at the flight of birds, at patterns in sand, at bones, or the stars. We produced several works under the title of *Les Instruments de divination* (Instruments of Divination, 1980). In 1979, we presented a video installation titled *Cartographie des contrées à venir* (Cartography of Lands to Come) → © at the National Museum in Porto. It shows a table draped in a white cloth, with a crystal ball standing on top. Beside the table is an empty chair. Two hands, projected onto the white table-cloth, lay down cards, pick them up, and lay them down again in a different constellation. The cards are not playing cards, but images drawn from our global culture. The Winged Victory of Samothrace meets an African statuette, or a Le Corbusier house rubs shoulders with a Siberian wolf. The crystal ball in this work becomes a lens through which the images of the world pass and meet.

^{JE FM} Was it a question of arriving together at a form or a language, or was it simply a dialogue between the two of you?

1975 was a year of great change. Spending a lot of time with students and less so in our own studio was a major shift. For Chérif and myself, furthermore, having consulted with each other over our work for a long time, it was at this point that signing our artworks jointly became the obvious next step. It was very unusual back then, but it's become commonplace today. We decided that, from now on, our works would only carry one signature and that they would be part of a body of works that we would call the *Archives du Futur* (Archives of the Future). The title is essentially a contradiction, an oxymoron, but it signifies that everyone knows facts from the past, lives and observes the present, and can therefore imagine and foresee certain future developments. It also implies that the present and the future are part of our concerns.

JE FM The *Archives du Futur* structure your joint artistic production and are also a reflection on time and duration.

S D There is a kind of irony in the time lag implied by the "Archives of the Future" and in our decision to imagine that this project, which was not primarily conceived with the art market in mind, would necessarily be understood at a later date. This

up the gallery and listen over the phone to a sound piece specially made by artists from around the world. In parallel, we presented works by Geneva-based artists in the gallery window. This led to a publication and a poster. We weren't the first to use the telephone for artistic ends—László Moholy-Nagy had done it many years previously. But we wanted to emphasize Geneva's local and international side. A few years later, in 1983, the Kunstmuseum Bern invited us to create another intervention, likewise by telephone, with our students. This studio piece was titled *Akustische Bilder* (Acoustic Images). People who rang up the museum would hear the description of an imaginary painting. Several graduates from the Mixed Media course went on to open art spaces and mount exhibitions, as well as forge links nationwide, as our studio attracted a lot of students from other parts of Switzerland. Currently, the only ones remaining from that epoch are Andata Ritorno, still headed by one of its founders, and the art space Forde, whose director changes regularly.

JE FM What consequences did your involvement in teaching have for your practice as artists?

on show just as much as the students. This forged a link with the university, because art history students were often part of the audience. Later, following a change in the administration, we were criticized for being a "school within a school" and, later still, I taught my classes in a stairwell owing to a lack of classrooms. The students remember this and they even supported this solution! In 1970 or 1971, two young architects had opened the Galerie Gaëtan in Carouge. We participated in the first Basel art fair with them. It was thanks to them that artists such as Urs Lüthi and General Idea were shown in Geneva. But the Genevans took no notice, and after a few years the gallery had to close. That was when we founded Les Messageries Associées with recent art-school graduates Patricia Plattner and Philippe Deléglise and photographer Georg Rehsteiner. As a group, and with students interested in the project, we produced some collective works. The anthology *Copier/ Recopier* (Copy/Re-copy, 1977), which was exhibited at the Galerie Gaëtan and subsequently at the Hochschule in Kassel and at Western Front in Canada, won an award at the São Paulo Biennial. Another project for Galerie Gaëtan, *Un Espace parlé* (A Spoken Space, 1977–1979), invited the public to ring

itself on Paris and was incapable of appreciating new ideas. After graduating, young artists found themselves in a city with just one museum for art of the past and a public oriented towards Paris. Don't forget that the Museum of Modern and Contemporary Art [Musée d'art moderne et contemporain, MAMCO] only opened its doors fifteen years later, in 1994. There was the Ecart group, it is true, who had a showroom and a book store. It was an interesting and lively place, but some people took very little interest in Genevan Fluxus.

JE FM In parallel, Adelina von Fürstenberg's Centre d'Art Contemporain was helping to change the perspective of the Geneva art scene.

SD Happily, Adelina took over the basement of the Salle Patiño with energy and intelligence. Geneva owes her a great deal. People came from all over Switzerland to see the exhibitions [she presented], and to seize the chance to connect with the young generation of American and European artists on show. For our students, too, it was an opportunity to get closely involved in this adventure. In parallel, we introduced juries that were open to the public in our studios. Artists and critics were invited to talk about the works: they ultimately put themselves

attention to the ambitions and desires of each individual student and, at the same time, to create discussion groups on a wide range of topics.

J E F M In Geneva, you initiated an experimental form of art teaching. How did you arrive at the concept of "mixed media" at a time when everything—the art system, museum departments—functioned in terms of medium and style?

S D At the beginning of the 1970s, art schools in German-speaking Switzerland took the Bauhaus as their yardstick, whereas in Geneva, the school followed the model of the French art academies. For us, what mattered above all was that each student should be able to find the appropriate technical means to express their ideas. The desire, and the means to lend shape to this desire, go hand in hand. If the desire to give shape to an idea is important, the choice of means must be multiple. With this in mind, we used video at the art school from a very early date, and to a certain extent we were learning this technique at the same time as our students. But a good training is not enough if the society outside the institution is not interested in its artists. Back then, Geneva was a provincial city with a middle class that modeled

S D In the early 1970s, we felt the need to spend more time back in Switzerland. Living so remotely had allowed us to stand back, but we missed the intellectual exchange and confrontation. In Barcelona, we had friends who were politically committed (the Franco regime was still in place), but we needed a change of scene. It was at this point in time that Chérif was invited to teach painting for a year at the Geneva art school, stepping in for a teacher who was taking a sabbatical. Further down the road, there were petitions from students demanding his class should be continued. One thing led to another and we were both hired. There was nothing inevitable about the fact we became teachers; what decided us was a comment by someone high up in the Geneva cultural scene, bemoaning the lack of artists in Geneva. We thought we could change that. We had two studios and a lot of students, and over time our teaching evolved into the Mixed Media department. We knew from experience that young artists needed a supportive climate in order to survive. We thought we could help provide that.

J E F M How would you define this supportive climate you were trying to create?

S D We had never taught, but as artists we thought it was important to pay close

to a certain extent had initiated global-ization. *La Route des Indes* (The Route to the Indies) → Ⓑ dates from 1978. It is a series of lidded boxes containing found objects, accompanied by words from Columbus's diary and, in the background, a photo of the television screen. The box lid carries a photo of a calm sea and a ship passing by on the horizon. There is also the 1976 series *Lieux de mémoire, ROOMS*. After the dictatorship and with the change of regime, previously banned magazines and pictures could be found in all the Barcelona newsagents. At the *Encants* flea market, vendors were sell-ing small envelopes containing individ-ual frames of 35 millimeter films. These fragments likewise came from the other side of the ocean, and they showed beau-tiful actresses in close-up, every viewer's dream. Previously, this type of picture had been banned and was only available under the counter. We projected these images onto the walls and furnishings of a Spanish house, thus showcasing both the architecture and the secret dreams of its inhabitants.

ᴶᴱ ᶠᴹ How did working as a duo become part of your practice?

de mémoire, ROOMS (Places of Memory, ROOMS) → ① articulates your engagement with architectural and urban space, projection and image.

S D Even after we'd found a studio in Geneva, and while still teaching, we returned to Spain as often as possible, always to the same house, where I currently spend part of the year. After 1975, Spain transformed and modernized itself with enormous speed. It had previously been like living in the past, in the previous century. But after the death of the dictator, the change was huge. Tractors had already replaced horses for some time, but now the streets were renamed, the old bars and shops closed, and tourists arrived in their hordes. People weren't yet talking about "globalization", but the phenomenon was well underway. Our work has always been inspired much more by our own experiences than by art history, and so we made some of these transformations our theme. On some of the beaches near Barcelona, for example, the sand was covered with objects washed up by the tide. They had come from far away, and hence we inevitably thought of the famous travelers who had exchanged glassware for gold and who

A drawing or a painting involves an interpretation, whereas to capture a moment in time, you need a photograph. Fairly soon, I started combining traces, found objects and photographs in order to preserve a testimony of lived moments.

JE FM There is a constant reflection in your work on press photos and images of war.

SD Press images have always played an important role. In Europe, and in particular in Switzerland, tragic events often pass over us, because we are spectators out of danger. In *Passages*, which is laid out in columns of photos dating from 1990 and 2000, Chérif and I tried to express that the latest news reaching us via the media emerges into the light and is instantly swallowed up in darkness. In my video *Plis et replis* (Folds and Re-folds, 2002), pieces of paper crunched into a ball are tossed down before our eyes. We watch a pair of black-gloved hands slowly unfold them. Press images appear. The hands carefully flatten and smooth out these pictures until a gust of wind blows them away, and the next crumpled sheet drops onto the table and is unfolded in turn.

JE FM Your second place of residence, Spain, would regularly be at the center of your work. In 1976, the series *Lieux*

Did your choice to work in a rural property imply a desire to withdraw to a place where you could re-examine the tools of your art, or was it linked to an environmental awareness?

We weren't talking about the environment back then. What drove us mainly was a desire for independence. We really wanted to build something, probably to build ourselves, and for that we needed to make a kind of shift. In the early days, it is true that we lived among communities who were farming in the old-fashioned way, which was de facto eco-friendly. The men worked the fields with their horses and their traditional agricultural equipment. Living there allowed me to take stock. After painting, I had turned to its opposite, a craft, a complex technology, in a way a professional trade. People certainly liked the results, but that wasn't enough for me. After a while, I started using photography and collage more and more. I had a small Rolex camera and developed my photos in an amateur studio, without wanting to become a lab photographer. Photography gave me access to the image. But that was just a stage, because I soon realized that a photograph per se, however beautiful it might be, was only a piece of information.

lived in Spain, in a *finca* in the hills not far from Montserrat. We would spend a few months of the year in Switzerland, where I was able to make my ceramic objects and organize their sale. In Spain, we built a wood-fired kiln. There was no lack of materials to keep going in this vein, but with time I felt the need for greater immediacy in the creative process. My final ceramic work is titled *Les cendres* (The Ashes, 1975) → ① and consists of various plants and their ashes, placed in small stoneware boxes. It's a work that demonstrates a multitude of shades of gray and marks the conclusion of my ceramic practice. Today, this work conjures up Arte Povera for the public. But for me, it alludes to my daily life. When you work in a *finca* in Spain, the countryside is dotted with igloos—functional shelters built using rocks and stones collected from the fields. Farmers build these small domes to store their tools or crops. To me, a glass igloo like those created by Mario Merz seems first and foremost a homage to this rural way of life on the verge of disappearing. My final works in clay were often coupled with photographs. I was more and more interested in the immediacy of the camera shot (this expression says a lot).

the ceramic object–the process–interested me just as much, if not more, than the result I obtained. Ideally, crushed pebbles, ground and mixed with wood ash and bracken ash, can be the raw material for beautiful glazes. I very quickly had success with my ceramics, because my glazes were unusual. My pieces were sold not through art galleries, but in furniture and interior design stores, and could also be found in museums of applied arts.

J E F M Did you consider what you were making to be art or craft?

S D If you think that art is something that you make according to "the rules of art", then the answer is no. I didn't follow tradition, and I hoped that people could see in my ceramics the reunion, in solid form, of all the materials I had borrowed from nature.

J E F M So you cared about what people understood about your work.

S D I don't like misunderstandings. Yes, it's true, I cared and still care about the reception of my work.

J E F M After this first stage in Geneva, how did you pursue your work?

S D We spent six months in Cambridge, where Chérif worked on his doctorate in the University library, and as from 1961 we

practice alike. It has always been important for me to understand the world I live in and to anticipate, if possible, the way it operates.

^{J E} ^{F M} Upon your return from Algiers, you trained in ceramics.

^{S D} After my experience with painting, I wanted to turn to its opposite, and pottery—with its one material, clay—seemed ideal. To put my decision to the test, my father asked me to work for a potter in Thurgau for a few months. After that, I started studying ceramics at the École des Arts décoratifs in Geneva. Over time, I learned that ceramics is linked to the geology of each country and each region. I understood that the reason why what had been developed in Switzerland was pottery, and in China and Japan, porcelain and stoneware, was connected above all with the geographical area and its geology. I was actually reading the writings of Marco Polo at that time, and I enjoyed identifying the differences between Japanese and Chinese ceramics. I discovered, for example, the Japanese cult of the unique object and, conversely, the Chinese taste for reproduction. Today, globalization has erased all that... I came to realize fairly quickly that the transformation necessary to arrive at

which I read. I promptly did everything I could to leave: I wanted to cross an ocean, I wanted to go to other places. I avidly read the explorers I found in the library. I've subsequently continued to read travelers, the tales of Marco Polo and Christopher Columbus's journal, but also the stories by Henry de Monfreid.

^{J E F M} Can you tell us about your time at art school in Algiers?

^{S D} It was my first experience of the wider world and also of huge inequalities. Algiers is a magnificent city. I was seventeen years old when I went there, and it gave me my first introduction to politics. I enrolled at the École des Beaux-Arts, and immediately the difference between the Algerians and the French struck me. The teachers were French, and white students were painting Arab models. In an intuitive and naive way, I associated this relationship of dominated/dominant with painting, a medium I subsequently abandoned.

^{J E F M} Did your work start to become political?

^{S D} Political is saying a lot. Inevitably, political, social and environmental concerns, the abundance of images and the influence of television—all of this leaves traces in your daily life and your artistic

containing various art magazines such as *L'Œil* and *Du*, was passed from house to house. I loved looking at the pictures. I discovered the work of Paul Gauguin, which I liked probably because of the colors and the exoticism. Even as a child, I knew that I needed to go to other places, that I wanted to discover other cultures. As I said, in those days we didn't go to museums very often. On the walls at home, apart from family portraits and a few fairly conventional paintings, there were mostly old maps. I understood that the world was vast and full of different cultures. My sister and I used to play at inventing imaginary languages, distorting words by introducing incongruous sounds.

^{J E F M} Did you enjoy school?

^{S D} Not particularly. School reinforced my sense of confinement, which also translated itself at that time into my relationship with languages. Our teaching was in German, but as soon as class was over we spoke Swiss German. I remember the exact point–it was at the end of my childhood– when this difference between the language I spoke and the one I was being taught truly dawned on me: it was while reading the novel *Demian* by Herman Hesse. There were travel books in our family library,

How did you know you wanted to take up art?

As a child, it wasn't really clear—or only as clear as a dream can be. I was born in 1935, in a Europe almost at war, in a time when visiting museums wasn't something you did on a regular basis. From that period, I still remember a sense of confinement, not just in St. Gallen, where I was born, but equally in a chalet in Graubünden, where we spent long periods while my father was in the army. It seems to me that during my childhood, people only ever talked about the war, even if there was a strange dimension to this experience in Switzerland: we could see the fires on the other side of Lake Constance, but we were protected from the bombings. Even today, watching war films triggers memories: it was a threat that hung over me, without my being able to form a picture of it at the time. In Graubünden, my older sister and I were periodically excused from school; my mother supervised our homework and, at the same time, drove trucks to help the farming women whose husbands were away.

JE FM Can you tell us about your first encounter with art?

SD In St. Gallen, the *Cartable des Musées* (Museums' Binder), a library bag

A Conversation
between Silvie Defraoui,
Julie Enckell,
and Federica Martini

the way in which this influences and conditions our gaze. Or to paraphrase the poet Paul Valéry (1871–1945): "What would we be without the things that lie beyond our understanding?"

Julie Enckell and Federica Martini

[4] Paul Valéry, "Que serions-nous donc sans le secours de ce qui n'existe pas?", in: Paul Valéry, *Variété II,* Paris: Gallimard, 1930, p. 256.

The evanescent character of the processes of understanding and memorization emerges, too, in the way in which the artist employs text. Words—fragments of vocabulary—show their visual dimension, inscribe themselves in sculptures and publications, or become elements of architecture. In the artist's book *Les choses sont différentes de ce qu'elles ne sont pas/Things Are Different to What They Are Not* (2009), presented in association with a series of colored cement tiles, a twin thread winds its way through the publication in photographs and texts. The narrative is suggested without being made explicit, with phrases that are clearly stated yet remain elliptical, while objects and images transform and traverse different spaces and temporalities. As in the case of Umberto Eco's (1932–2016) notion of open work, each—iconic and narrative—text offers multiple interpretations, which are the responsibility of the reader. The forms of narration invoked by the works are deconstructed and reinterpreted, while the narrative pact with the viewer is steered by the titles. Sometimes, as in the installation *Tell This Story* (2004), the textual elements themselves become images that interrogate the status of ornament, the frame, and

mechanism is described in a conversation imagined by Chérif and Silvie Defraoui for their *Fragments d'entretiens III* (Fragments of Interviews III, 1986). In this three-way conversation about their work, a fictive interviewer compares the two-fold nature of an image which is "both imprinted with the past and a sign of the future", with the ability of sites of memory "to reverse duration just as the camera obscura reverses the image".[3] Silvie Defraoui's use of projection in her work is correspondingly not a technical decision but a necessary choice to preserve the impermanence and the movement proper to visual processes. In the video *Plis et replis* (Folds and Re-folds, 2002), as in the photographs composing the *Cires* series (Waxes, 1988–1989) → Ⓗ, the image appears and disappears in a dual movement of exposure and concealment. It is ultimately about doing with photography, video or installation what the brain does with vision: as in our memory, the representations are not fixed, but fleeting; they are superimposed and juxtaposed to create an impression, "without capturing the event precisely".

[3] Silvie & Chérif Defraoui, "The Quarrel of the Images", in: *Archives du Futur,* Zurich: Scheidegger & Spiess, 2021, p. 122.

2009/2014) → Ⓖ, in which she works with printed, found, reproduced and superimposed photographs, the artist invites us to measure the distance between our gaze and scenes from the past.

The fleeting and elusive nature of art is a basic fact of Silvie Defraoui's artistic project. According to Daniel Kurjakovic, her project has the character of an "attempt" in the literal sense.[1] Silvie Defraoui's work namely often "makes the difficulties of 'uncovery' quite tangible", since in order for uncovery to be apparent, "something must inevitably remain hidden" and invite a second look.[2] This provisional aspect is also found in her approach to the image, which she understands as transitory by nature, like "a light that passes over things and reveals them." Never isolated, each image thus emerges in a network of relationships, both in its material dimension (its support, the circumstances of its appearance) and in its conceptual (memory, dread) and temporal aspects (because memory is also the present of the past and the harbinger of the future). This

[1] Daniel Kurjakovic, "Silvie Defraoui", in: *Parkett Magazine*, no. 72, 2004, pp. 142–143.
[2] Idem.

since the 1960s, with her experimental teaching at the Geneva school of art (École des Beaux-Arts, then École supérieure d'art visuel as of 1977), where her studio became the Mixed Media department (1974–1998), in parallel with her rich and continuous exhibition activity in Switzerland and abroad.

The need to consider the present moment both as the sign of a possible future and as a trace of the past lies at the heart of the *Archives du Futur* (Archives of the Future) project, commenced in 1975. It also constitutes, more generally, the prelude to an artistic oeuvre mindful of the functioning of memory—its ability to record what has been experienced, as well as its blind spots—and of the speculative potential of the present. Numerous individual works, groups and series proceeded to find their way into the *Archives du Futur*, including the sequence of assemblages *Les cendres* (The Ashes, 1975) → ①, the installation *Cartographie des contrées à venir* (Cartography of Lands to Come, 1979) → © and *Les Instruments de divination* (The Instruments of Divination, 1980). Later, in *Passages* (1990–2000) and *Faits et gestes* (Deeds and Gestures,

The conversation with Silvie Defraoui is based on a series of telephone interviews and meetings at the artist's home between 2020 and 2022. Each interview was followed by an intensive exchange of correspondence, which—recorded, transcribed and reworked—immediately prompted new questions and further recollections. When we came to correcting the final version of this text, the chronology was of particular importance, because contemporary history and the artist's biography are inseparable from her works, on account of Silvie Defraoui's fundamental desire "to understand the world I live in and to anticipate, if possible, the way it operates". We have therefore endeavored to recount the artist's rich experience without losing the immediacy of our conversations or the contexts in which her artistic process evolved—during her training in Algiers and Geneva, then in partnership as from the mid-1970s with Chérif Defraoui (1932–1994), and in her personal artistic practice.

Over the course of the interview, a broader history thus unfolds: the history of an artistic scene in French-speaking Switzerland that Silvie Defraoui has helped to develop

"A work is never created alone,
but in conversation
with the world."

Imprint

Concept
 Sarah Burkhalter,
 Julie Enckell,
 Federica Martini

Translations
 Karen Williams

Proofreading
 Sarah Burkhalter,
 Melissa Rérat,
 Jehane Zouyene

Project manager publishing house
 Chris Reding

Design
 Bonbon – Valeria Bonin,
 Diego Bontognali

Image processing, printing,
and binding
 DZA Druckerei zu Altenburg,
 Thuringia

Verlag Scheidegger & Spiess
Niederdorfstrasse 54
8001 Zurich
Switzerland
www.scheidegger-spiess.ch

Scheidegger & Spiess
is being supported by
the Federal Office of Culture
with a general subsidy
for the years 2021–2024.

SIK-ISEA
Antenne Romande
UNIL-Chamberonne, Anthropole
1015 Lausanne
Switzerland
www.sik-isea.ch

ISBN 978-3-85881-873-7

On Words, volume 2

This book was published
with the generous support of

On
Words

Silvie
Defraoui

Sarah Burkhalter
Julie Enckell
Federica Martini

Scheidegger
&Spiess
SIK-ISEA